TRANS

임동승
Dongseung Lim

WWW.HEXAGONBOOK.COM

Table of Contents

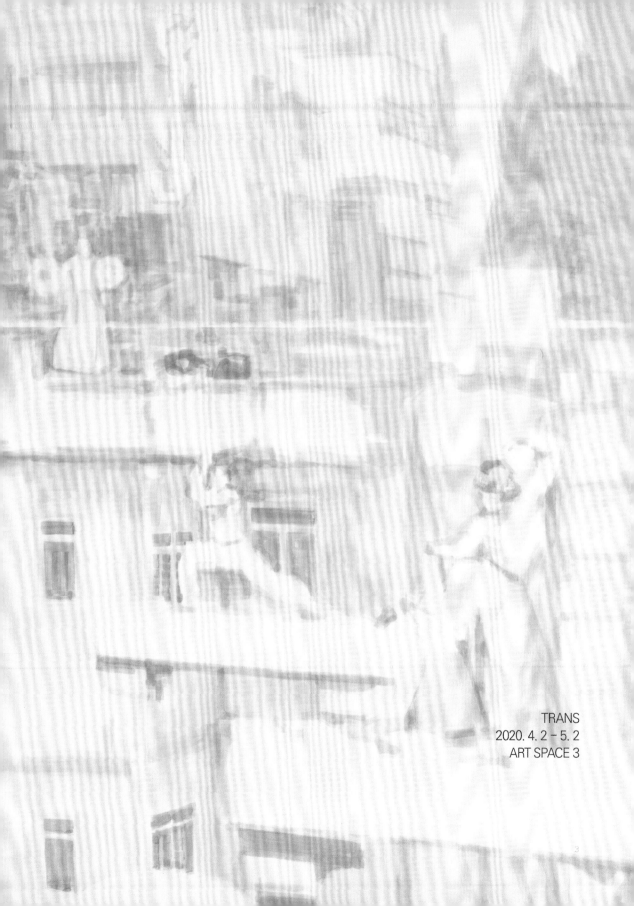

TRANS
2020. 4. 2 – 5. 2
ART SPACE 3

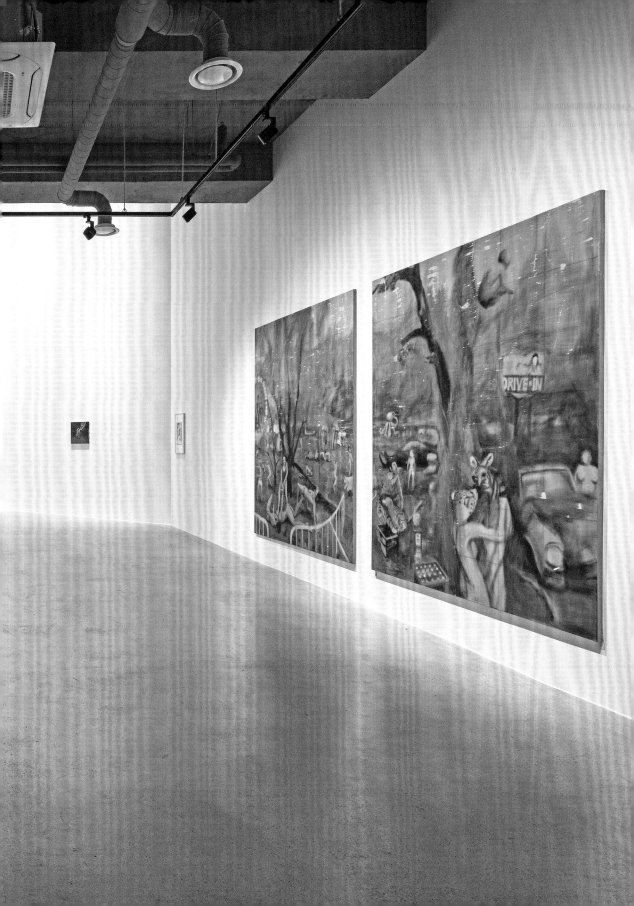

임동승 회화론 : 틀에 박히고 억눌린 것들에 화답하기

심상용
(미술사학 박사, 서울대학교 교수)

임동승은 대체로 2010년대 중반까지 회화적 완성과 관련된 방법적 확장에 천착했다. 그러다가 2016년에서 2017년을 지나면서, 그 자신이 '수행과정(performative process)의 탐구'로 표현하는, 일련의 새로운 회화 노선의 경작을 표방하고 나섰다. 이 회화론은 방법이나 기술로서의 회화를 넘어서는 것에서 시작해 회화적 장치를 문학적으로 운용하는, 또는 문학적 요소를 회화적으로 재배치하는 것으로까지 확장된다. 후자 역시 전혀 새로운 것은 아니지만, 최근의 일련의 것들은 임동승의 사유적 소양에서 비롯되는, 더욱 진전된 참신하며 음미할 만한 미적 성과들을 내어놓는다.

〈수난극.A Passion Play〉, 〈공룡과 의사당.Dinosaur and Capitol〉, 〈전원의 합주 혹은 폭풍우.Pastoral Concert or The Tempest〉, 〈죽음과 소녀들.Death and Girls〉 같은 작품이 그것으로, 모두 2019년에 그린 신작들이다. 이 호명되고 문학적으로 조련된 이미지들의 출처는 어린 시절의 환상, 매스미디어, 무의식, 꿈으로 이어지는 너른 스펙트럼을 이룬다. 호명된 이미지들은 불특정한 시간과 장소들에서 행해진 자기수행적 회화의 여정에서 자주 임의적으로 수집되는 의미가 모호한 기록물들이다. 〈죽음과 소녀들.Death and Girls〉이나 〈수난극.A Passion Play〉처럼 대체로 '죽음과 관능에 대한 강박'의 관념과 관련된 것이고, 그것들을 편집하고 재구성하는 방식은 예컨대 〈공룡과 의사당.Dinosaur and Capitol〉(2019)이나 〈돌핀몬스터와 가면라이더.Dolphin Monster and Kamen Rider〉(2017)처럼 대체로 헛헛한 아이러니, 유머의 기조, 희화화된 은유를 동반한다. 그것들이 내용이 명료한 메시지 구성이나 첨예한 해석에의 초대를 목적으로 삼는 것이 아님은 분명하다.

임동승의 회화가 스토리를 구성하고 전개하는 방법은 통상적 의미의 줄거리나 연출에 대한 혐의에 기반을 두면서, 명료한 전개나 식상한 결말과 결별하면서 기본적으로 수수께끼나 완성되지 않을 퍼즐방식을 선호한다. 불특정한 시간과 장소들에서 행해진 수행적 회화 여정에서 수집된, 모호성이 더욱 증폭된 기록물들을 통해, 메시지 구성이나 해석으로의 조급한 직진을 만류하고, 각각의 사건과 상황들의 뒤틀린 기입에서 기인하는 긴장어린 대기상태에 머물도록 하는 것이다. 사건들의 세부는 생략되고, 그것들의 관계설정은 추상적이다. 모호해서 명료한 사실관계를 파악하는 것은 불가능하다. 모든 개별적인 요소들은 사실적이지만, 그것들의 상호배치, 관계설정은 사실주의를 비켜간다. 분명 무언가가 발화되지만, 그 내용은 수용자의 인식에 포섭되지 않는다. 결국 소통은 덜 종결된 채 미지의 어떤 지점을 배회한다. 부단히 시작될 뿐, 이야기는 결코 끝나지 않는다.

왜 그렇게 되어가는 것인가? 왜 그래야 하는가? 이성 자체가 치명적으로 손상된 상태라는 존 캘빈(John Calvin)까진 아니더라도, 세속의 보편 철학의 기반으로서 이성에 대한 신뢰, 곧 이성이 파악하는 명료한 것들로 행복한 삶을 건립하는 것이 가능하다는 전제를 신뢰하지 않기 때문이다. 이는 임동승이 근래 자신의 작업을 '완성'이라는 틀에 박힌 관념을 넘어서는 것으로 요약하는 것과도 무관하지 않다. 그 의미는 그가 언급했듯 '방법

과 테크닉' 측면에서의 완성, 즉 지극히 이성적으로 설계되는 '방법적으로 잘 구현된 회화'에 더는 연연하지 않 겠다는 것으로, 작가는 그런 회화가 더는 자신에게 의미있는 것이 아니라고 말한다. 방법이 궁극이 되는 자체의 공허, 테그닉으로서 회화의 덧없음에 다는 미묘지 않겠다는 것이다. 사실 방법직 회화의 시도, 또는 스타일의 기반으로서 고유한 테크닉의 개발은 회화가로선 필연적으로 거쳐야 하는 단계이긴 하지만, 특히 형식주의 회 화론을 잘못 소화한 이들에겐 치명적인 덫이거나 너무 달달해 빠져나가기 어려운 유혹이 되는 것이 사실이다.

이런 생각으로 임동승은 "이제껏 피하거나 억눌러왔던 회화의 방법들에 기회"를 허용하는 노정, 즉 완성이나 결과에 대한 우려, 구성의 강박을 내려넣고 그저 마음이나 손가는 대로 따르기를 시도해오고 있는 것이다. 특 히 〈킥.Kick〉(2017)이나 〈녹색의 커어브.Green Curve〉(2017) 같은 작품이 이러한 맥락에 보다 더 부합되는 것으로 보인다. 사실 이러한 접근이 전적으로 새로운 것은 아니다. 이전에도 이를테면 선과 형과 색의 비관례 적 운용을 통해 습관적으로 익숙해진 것들에 대한 의구심이나 종종 시니컬한 코멘트를 내포하는 사물이나 대 상의 윤곽을 흐릿하게 하거나 아예 없애는 등의 방법이 시도되었다. 의례히 생각 없이 따랐던, 미학적 경계와 회화적 범주들에 대한 의구심, 흐릿하게 하기, 모호성의 증가는 임동승의 회화에서 하나의 미적 저변으로 작 동하고 있는 셈이다.

임동승 회화론의 미덕은 이 출처가 다양한 각각의 것들이 시각적으로 번역되고, 하나의 평면에 기입되는 과 정에서 드러난다. 이 과정은 각각의 사건과 상황들이 "육체의 무게를 가진 무의식", 또는 "질료적인 꿈" 같이, 그 안에 모순과 상처를 내포하는 것들로 되는 과정으로, 이를 거쳐 이야기의 사실성의 농도, 곧 구상과 추상, 명료 와 모호 사이의 긴장의 수위가 조율된다. 여기서 관례화된 형식주의 규범들, 모던 페인팅의 얀센주의적 강령들 은 크게 무의미하다. 연대기적 서열, 반듯한 플롯을 위한 예우 따윈 없다. 사실과 허구, 다큐멘트와 픽션, 심지 어 3류나 B급으로 분류되는 것들에조차 조금도 배타적이지 않다. 그러면서도 무분별하고 지각없는 포스트모던 미학적 관용으로 미끄러지는 것을 예방하는 어떤 회화적 긴강감이 작동한다. 붓 터치가 사실주의적 구현과 단 편적인 단위로의 분절 사이를 오가면서 형성되는 균형에서 오는 긴장감이다. 인물과 사물들의 정체성은 일진 일퇴를 거듭하면서, 그리고 대체로 스스로 흐릿해지거나 픽셀화되면서 회화적 긴장을 보다 팽팽한 것으로 만 드는 데 기여한다.

임동승은 환상과 꿈, 일상과 미디어의 여정에서 가져온 미학적 요인들로 된 저글링을 즐긴다. 관람자(觀覽者) 에게도 매우 즐거운 게임이다. 조르쥬 쇠라와 게르하르트 리히터 사이에서, 에드워드 호퍼적 실존주의 기질에 표현주의나 나비파의 색채 취향을 조미하면서, 그리고 베트남전이나 수난극에 포스트모던적 필터를 겹겹이 끼 우기를 통해 드러나기 보다는 은폐되는 상황, 알고 싶지 않은 부조리, 불투명한 시각적 레이어, 진도가 나가지 않는 독해를 구성한다. 이 회화론은 사색의 결과를 정리해놓은 보고서로서의 그것과는 다르다. 이 회화는 사색 의 과정 한 가운데를 여전히 지나는 중이다. 결론이 있을 수도 있겠지만, 그건 중요한 문제가 아니며 적어도 아 직은 그것을 논할 시점이 아니다. 이 회화는 출판이 완료된 단행본의 지면이 아니라, 지금 쓰여지고 수정되는 원 고지와도 같다. 형식이 아니라 형식화하는 과정을 문제삼는 회화, 곧 자기수행의 탐구로서의 회화인 것이다. 관 람자의 일은 그 결과치를 숙지하는 것이 아니라, 주도적으로 그 결을 따라 동행하는 것이다.

An Essay on Dongseung Lim's Paintings:
Responding to the Stereotyped and the Repressed

Sangyong Shim
(Ph. D. in Art History & Professor at
Seoul National University)

Dongseung Lim occupied himself with methodical expansions pertaining to the pictorial completion of his work up until about the mid-2010s. Over the course of his career from 2016 to 2017, he announced a new pictorial route which he referred to as "an exploration of performative process". His pictorial methods have extended from painting merely as a method or technique to operating a pictorial device in a literary manner and rearranging literary factors in a pictorial way. The latter is far from new, but his recent pieces that derive from his qualification of thinking have resulted in more advanced, novel, and appreciable accomplishments.

These include such paintings as *A Passion Play*, *Dinosaur and Capitol*, *Pastoral Concert or the Tempest*, and *Death and Girls*, all of which are new works that were executed in 2019. The sources of these summoned, literally honed images lie in a broad spectrum of elements from his childhood fantasies, mass media, and his unconsciousness to his dreams. These summoned images are like ambiguous records that are frequently and arbitrarily gleaned over the course of the self-performative journey of painting that is carried out in an unspecified time and space. Such works as *Death and Girls* and *A Passion Play* are, on the whole, concerned with the notions of "an obsession with Eros and Thanatos" while a way of editing and reconstructing them entails some vacant ironies, humors, and caricatured metaphors, as in *Dinosaur and Capitol* (2019) and *Dolphin Monster and Kamen Rider* (2017). It is clear that they have no purpose of forming articulated messages or engendering any keenly analytic interpretations.

The way Lim's paintings make up or present narratives tends to go in the direction of uncompleted riddles or puzzles, eschewing any apparent development or hackneyed conclusion anchored in an allegation about plots with common meaning or direction. Such a way precludes him from impatiently composing and interpreting messages with records whose ambiguity is further amplified and that are collected over the course of the self-performative journey of painting. Details of an event are omitted and the establishment of their relations is abstract. It is impossible to figure out any evident relations as they are so vague. Every individual factor is realistic but their mutual arrangement and establishment of relations are far from realism. Something is obviously uttered, but its content is not embraced by the recipient's perception. In the end, communication remains unfinished and hangs about some unidentified point. A tale keeps starting with no end.

Why does it continue on in such a fashion? Why should it be like this? Even though it is of no use to discuss John Calvin who defines reason itself as a fatally damaged state, it explains why Lim does not trust the assumption that a happy life can be created by putting trust in reason as the basis of a mundane universal philosophy or clear ideas that logic can comprehend. This is also connected to the way in which Lim leads his recent work to a level that moves beyond

the fixed notion of "completion". As he mentioned, this means he would no longer dwell on "completion" in terms of "method and technique", that is, an extremely reasonably designed, "methodically well incarnated painting". The artist states that such a painting is no longer of any significance. This means he will no longer adhere to emptiness brought on by a method when it becomes his ultimate purpose or the transience of painting as a technique.

With this idea in mind, Lim has allowed "the manners of painting that have been thus far avoided or repressed to have an opportunity". That is to say, he has made forays into following his heart and his hand, dispelling his worries about completing things, producing results, and overcoming his obsession with composition. His pieces like *Kick* (2017) and *Green Curve* (2017) seem to be in this context. This approach is not, in fact, completely new. He previously made an attempt to blur or remove the outlines of things or objects that often convey doubts about or cynical comments on habitually familiarized things through an unconventional adoption of lines, forms, and colors. His misgivings about the aesthetic boundary and pictorial category which has been customarily pursued and the method of blurring his work to increase ambiguity seem to work as an aesthetic base in his painting.

The virtue of Lim's paintings are revealed in the process in which such elements of diverse origins are visually translated and documented on one plane. This is a process in which each event and situation turns into something fraught with contradictions and scars like "unconsciousness with a physical weight" and a "material dream". The reality of a tale or the level of tension between figuration and abstraction as well as clarity and ambiguity is controlled through this process. Routinized formalistic norms and modern painting's Jansenist creeds are of no significance here. There is no respect for chronological ranks or explicit plots. His work is by no means exclusive to fact and fiction, documentary and fiction, and even third-class or B-rated things. All the while, some pictorial tension works to prevent his work from indiscriminate and senseless postmodern aesthetic tolerance. This tension engendered by equilibrium is achieved when his brush strokes move between realistic incarnations and segmentations into small units. A figure or an object's identity serves to raise pictorial tensions as they become blurred or pixelated on their own.

Lim enjoys juggling, a physical game that involves aesthetic elements brought from fantasies, dreams, everyday life, and mass media. It is also a fun game for viewers. His paintings have forged situations that are concealed, not revealed, using Edward Hopperian existential quality spiced up with Expressionism and Nabi's preference for color between Georges-Pierre Seurat and Gerhard Richter and the layers of postmodern filters inserted in the Vietnam War or a Passion play, as well as through an absurdity that we do not wish to know about, opaque visual layers, and not progressed reading comprehension. His painting is different from a report that arranges the results of one's meditation as it appears to still be running through the course of it. There may be some conclusion, but ultimately it does not matter and this is not the time to discuss it. This painting is not a page from a book whose publication has been completed; it is a piece of paper on which something is still being written or edited. It is a painting that makes the process of formalizing, not the form itself, a problem and is a self-performative exploration. Viewers must not keep its results in mind but accompany it initiatively.

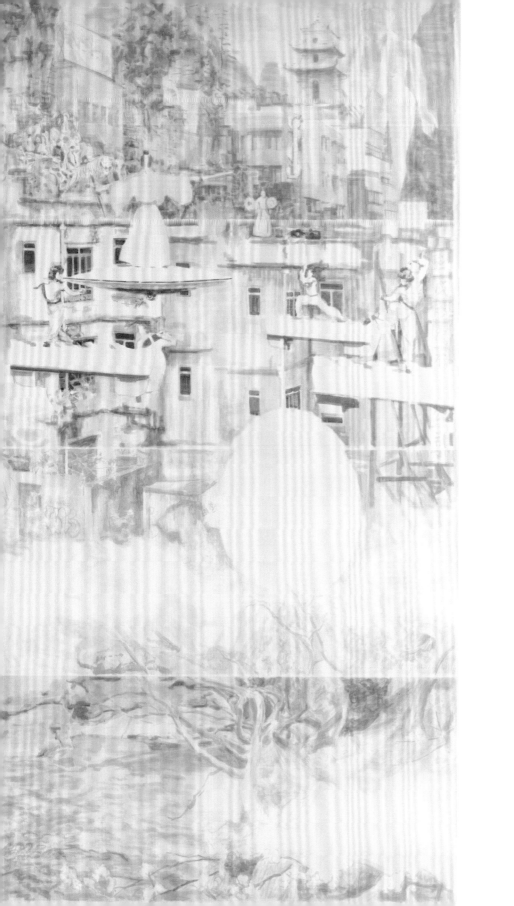

강호 The Fighting Universe 552×280cm watercolor on paper 2020

6개의 'X'자 Six 'X' Marks 122×112cm oil on canvas 2017

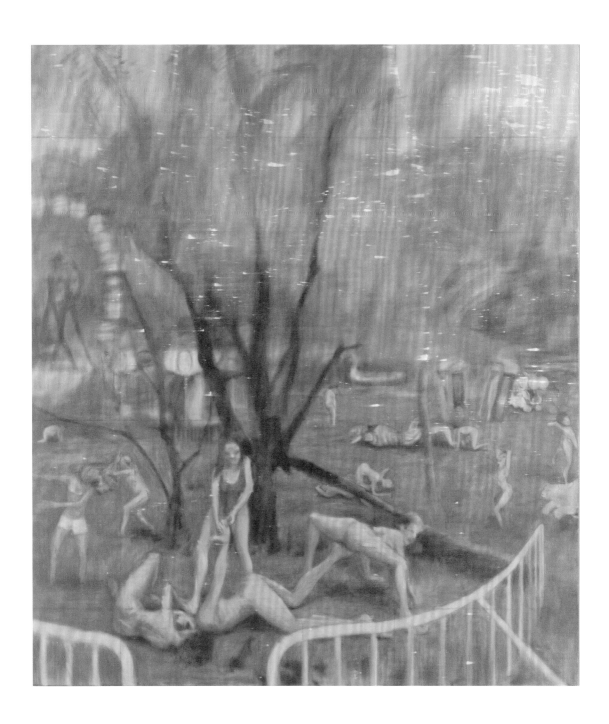

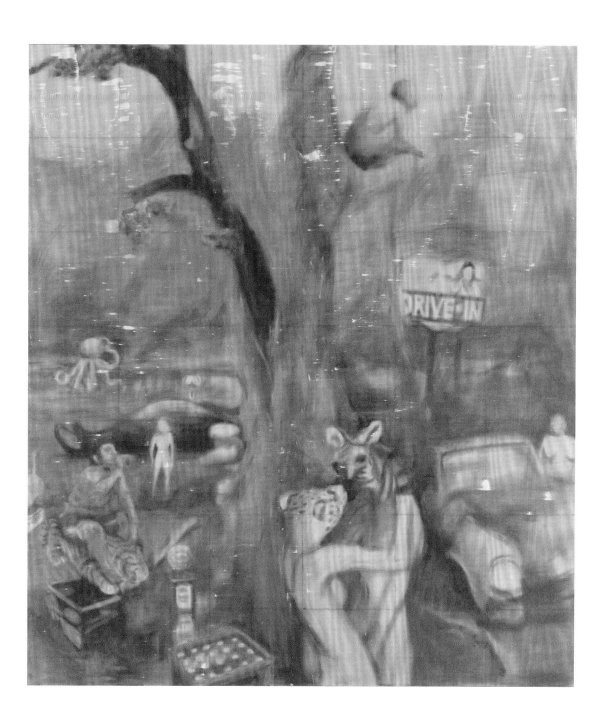

주신제 Bacchanal 225×396cm (2 Panels, 225×198cm each) oil on canvas 2020

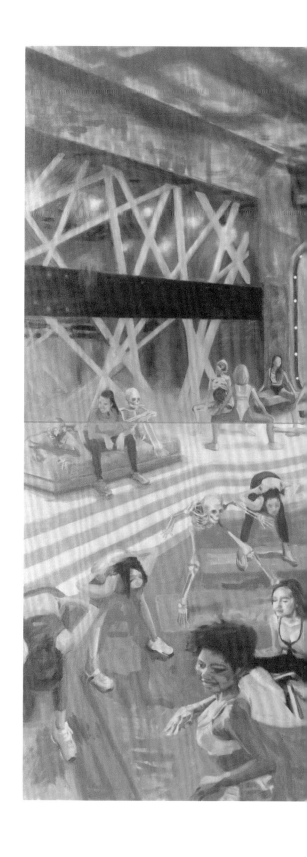

죽음과 소녀들 Death and Girls 260×320cm oil on linen 2019

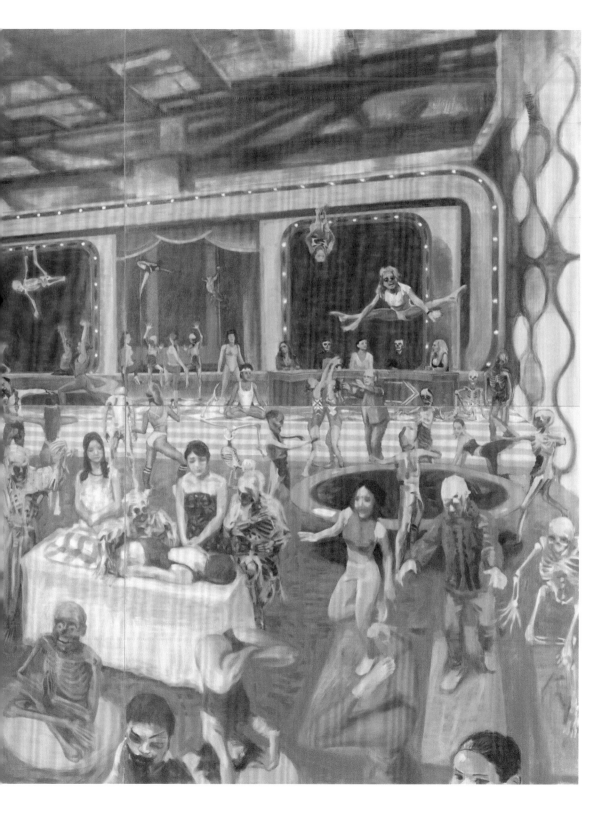

변신 Metamorphosis 42×29cm oil on canvas 2018

양두 Lamb Head 28×22cm oil on linen 2019

2017. 3.3

대안 The Alternatives 21×30cm pencil on paper 2017

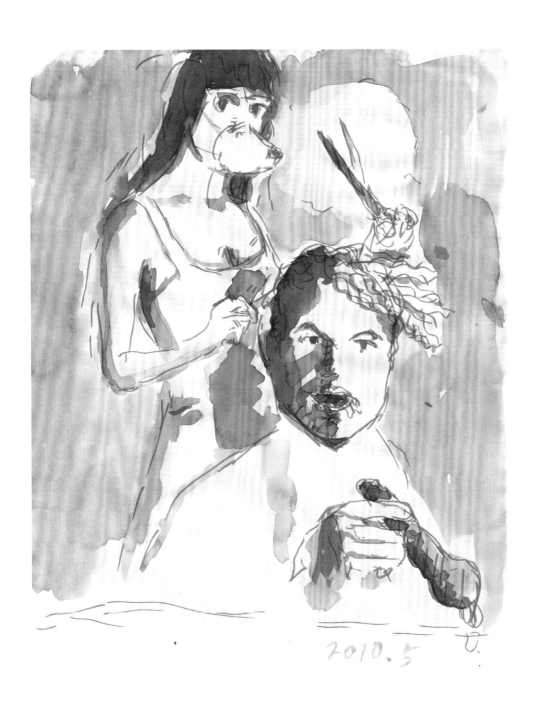

이발 Haircut 32×24cm pen and ink on paper 2010

무제| Untitled 24×32cm watercolor on paper 2016

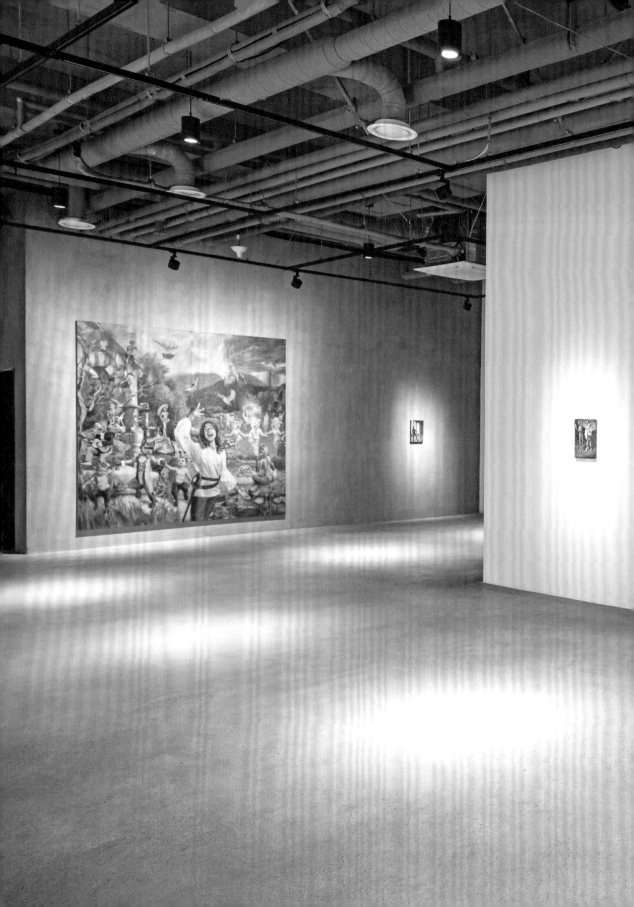

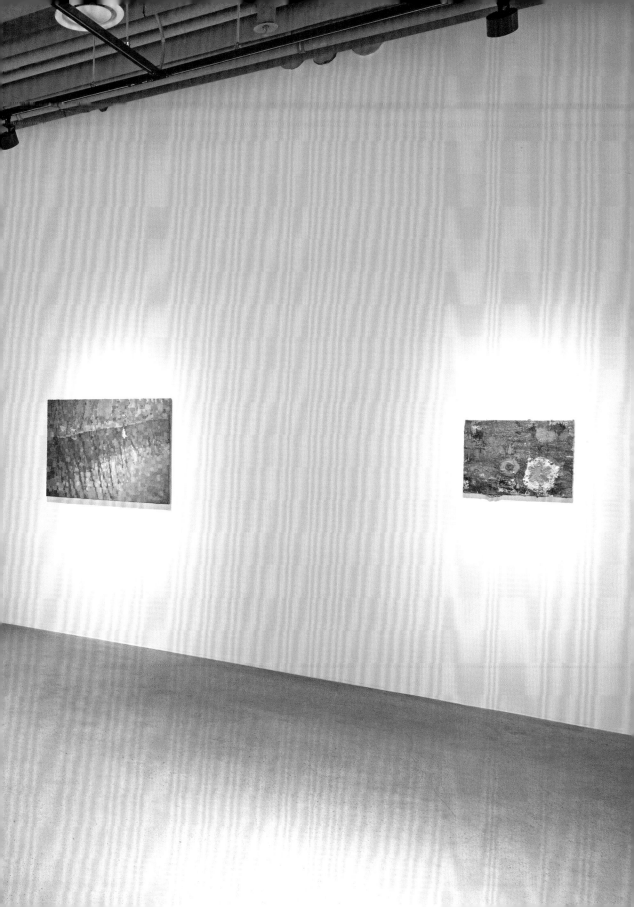

전원의 합주 혹은 폭풍우 Pastoral Concert or The Tempest 240×260cm oil on linen 2019

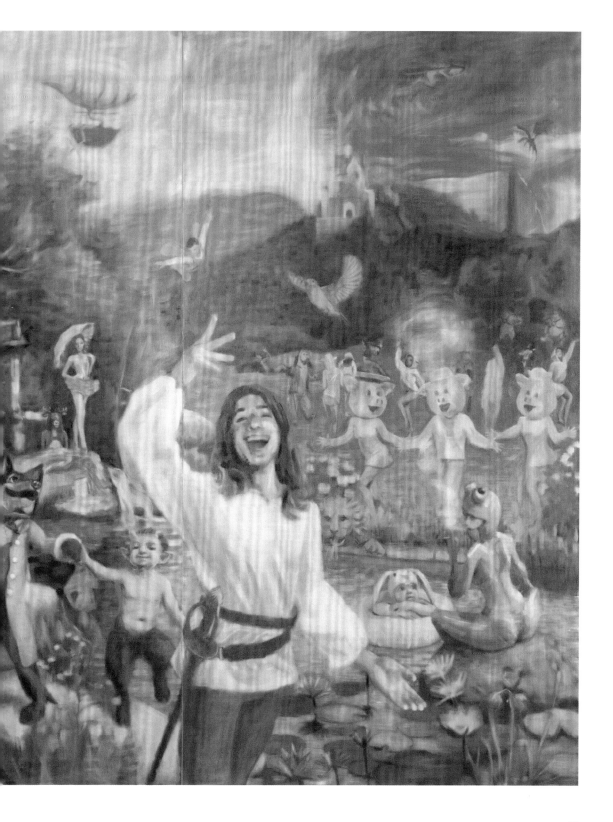

죽어가는 기사 Dying Knight 35×25cm oil on linen 2018

나르시스의 숲 Forest Of Narcissus 83×105cm oil on linen 2018

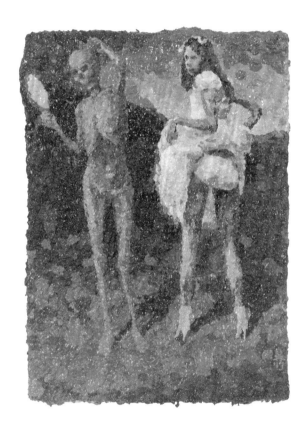

죽음과 소녀 Death And Maiden 35×25cm oil on linen 2017

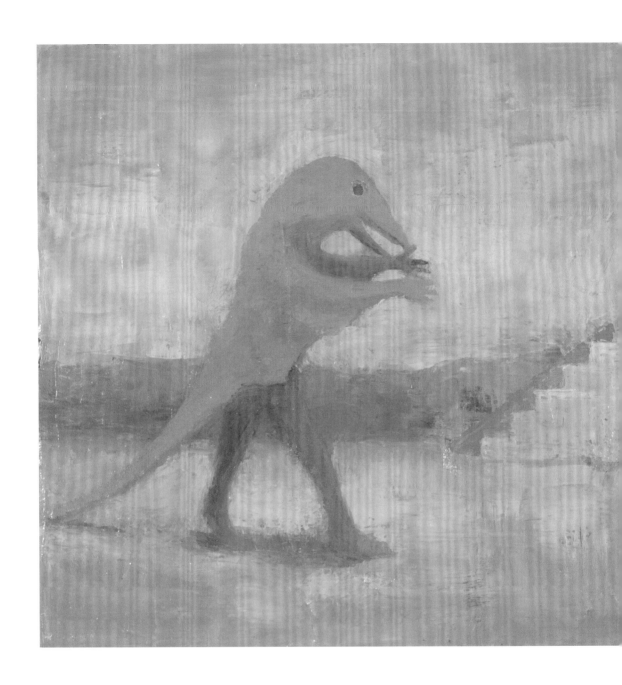

공룡과 의사당 Dinosaur and Capitol 98×147cm oil on linen 2019

형태들 Shapes 43×53cm oil on canvas 2019

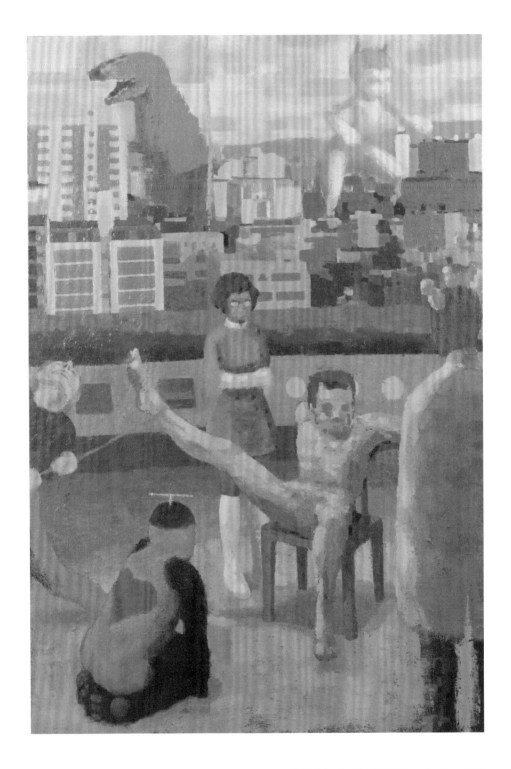

수난극 A Passion Play　194×130cm　oil on linen　2019

렘브란트, 오사카, 디즈니

임동승
(작가)

렘브란트의 〈삼손의 실명(失明)〉(The Blinding of Samson, 1636)을 보고, '이 그림을 그린 사람이 지금 살았더라면 그림보다는 영화를 만들었겠다'는 생각을 한 적이 있다. 극적인 사건을 한 장면 안에서 인물들의 동작과 배치에 압축한 '연출력'에 감동했기 때문이었던 것 같다.

그러한 영화적인 면모, 강점이 회화의 영역에서 비본질적이고 착오적인 것으로 여겨진 시기가 있었다. 그런 주장에 동조한 이들도 있고 그렇지 않은 이들도 있었겠지만, 둘다 그런 논의로부터 자유로울 수는 없었다. 요컨대, 회화의 본질이 무엇인지 규정하고 회화의 유산으로부터 배제해야 할 것이 무엇인가를 판단하는데 '깊이 주의를 기울이고' 있었던 것이다. 그런 논의들이 전부 무의미해진 것은 아니겠지만, 이제 그런 주제에 '깊이 주의를 기울이는' 사람은 별로 없는 것 같다. 무엇을 그려야 하고 무엇을 그리지 말아야 하는지를 누군가가 결정할 수 있다는 생각은 아무도 하지 않는다. 물론 그런 권력의 자리에 항상 무언가가 작동하고 있기는 하겠지만.

오사카 시립미술관의 현대미술 컬렉션을 보고 감탄한 일이 있다. 무엇보다 우리가 잘 아는 '현대'의 '대표작가'들의 '대표작'들이 빠짐없이, 균일하게 정렬되어 있다는 인상 때문이었다. 유럽이나 미국의 대도시에 있는 미술관들은, 내가 가 본 한에서 비교하자면, 보다 논쟁적으로 편향적이랄까 혹은 그렇게 균형에 신경을 쓰고 있지는 않다는 느낌 혹은 그런 균형에 대한 의식 자체가 별로 없다는 느낌을 받았다.

이제 나의 작업 이야기로 넘어오자면, 나는 사전 계획을 세워놓고 거기에 맞춰나가기보다는, 실마리가 되는 모티프가 있으면 거기에 연관되는 것들과 관계하면서 다음 과정이 자연스럽게 모습을 드러내길 기다리는 쪽이다. 이런 과정을 진행하다보면, 내가 기대고 있는 '회화의 유산'들에 대해 의식하게 된다. 거기엔 앞서 말한 것처럼 한때 배제되었던 전통도 물론 포함되는데, 그런 '전통들' 중에 어떤 것이 우선시된다거나, 그것들 사이에 위계적인 질서 같은 것이 있지는 않은 것 같다. 그것은 '상상의 미술관'이라기보다는 '상상의 백화점'같고, 더 비근한 예를 들자면 구글의 이미지 검색 화면 같다. 그리고 이런 생각을 하고 있으면 반드시 오사카 시립 미술관이, 그 무논쟁적인 균질성이 떠오르는 것이다.

내가 나의 그림에 대해 꼭 잘 알아야 할 필요는 없을지도 모른다. 작업에 대한 나의 인식과는 무관하게, 그림들은 무언가를 드러낸다.

그리고 나는 욕망만큼이나 필연적으로 은폐될 수 밖에 없는 '권력의 자리'에 대해 상상한다. 그것은 틀림없이, 구원이나 복음의 현실태 같은 모습을 취하고 있을 것이다.

자꾸만 디즈니가 생각난다.

Rembrandt, Osaka, Disney

Dongseung Lim
(Artist)

When I first saw Rembrandt's *The Blinding of Samson* (1636), I remember thinking, "If this painter was alive right now, he would make a film rather than a picture." It was for this reason that I found myself touched by his "directing ability" in which he condensed and arranged several figures' motions to portray a dramatic event in one scene. There was a time when such cinematic renditions were deemed inessential and anachronic in the realm of painting. Some might agree with this point while others might disagree, but neither would be free from such an assertion. Both were 'deeply concerned' with defining the nature of painting and judging what pictorial legacies should be excluded. Although such an assertion has not lost its whole meaning in the present, few people seem to 'deeply concerned' with this matter. Nobody thinks that there is a person who has the right to decide if something should be painted or not. Still, there should be something in a 'position of power' that plays such a role.

I have admired the contemporary art collection on display at the Osaka City Museum of Fine Arts, mostly because I think the collection thoroughly encompasses all the major works by representative artists of contemporary art. Ever since I first began visiting them, I have felt that art museums in the big cities of Europe and America tend to be controversially lopsided, do not pay much attention to their collections, and seem to be less conscious of such a balance.

When it comes to my work, I do not make any preliminary plans and work to achieve these objectives. I am rather concerned about using a motif as a clue, if any, and naturally look forward to the next phase. I am conscious of "the heritage of painting" I recollect while I work out this process. As mentioned above, the tradition that was once excluded is now included, of course. It seems like there is no tradition to put first and like there is no hierarchical order. It is like "an imaginary museum" or "an imaginary department store" or something that approximates to Google's image search result screen. This idea reminds me of the uncontroversial homogeneity contained in the Osaka City Museum of Fine Arts's collection.

Perhaps, I do not need to know much about my own paintings; they unmask things regardless of how I perceive them. And I wonder what would be there, in "the position of power" that must be concealed as inevitably as desire itself. It must look to be an appearance of salvation or the gospel.
Here, I am often reminded of Disney.

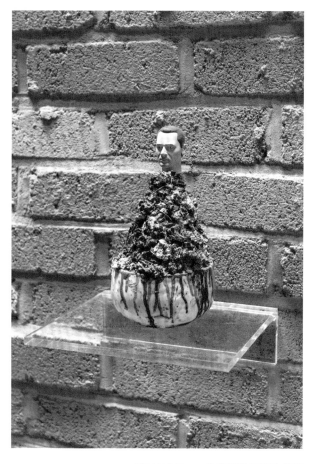

페르소나 3 Persona 3 가변크기 혼합재료 2020

임동승(林東昇)

2009 미술학 석사, 서울대학교 대학원 서양화과
2004 미술학사, 서울대학교 미술대학 서양화과
2001 문학사, 서울대학교 인문대학 철학과

개인전

2020 〈TRANS〉 아트 스페이스 3, 서울
2016 〈유혹맞대결/생각하는 사람들〉 갤러리 3, 서울
2015 〈세바스찬씨의 열반〉 갤러리 신교, 서울
2013 〈친숙한 것들에 관하여〉 리씨 갤러리, 서울
2009 〈긍정의 그림들〉 양구군립 박수근미술관, 양구

주요 단체전

2019 〈Sound Hold the 3rd〉 도스 갤러리, 서울
 〈임동승/나점수 2인전: 아트 스페이스 3〉 아트센트럴 2019, 홍콩
2018 〈Little Revolution〉 Gallery Baesan, 서울
2017 〈포스트모던 리얼〉 서울대학교 미술관, 서울
 〈Sound Hold-holding out〉 갤러리 소머리국밥, 양평
 〈풍경의 두 면 - 나점수 임동승 2인전〉 누크 갤러리, 서울
 〈Sound Hold 첫 번째 전시〉 Kiss Gallery, 서울
2016 〈일한현대미술교류전 2016 -CONNECT-〉 JARFO 교토화랑, 교토, 일본
 〈할아텍, 제비리를 만나다〉 갤러리 소머리국밥, 양평
2015 〈겸재 정선과 양천팔경 재해석〉 겸재정선미술관, 서울
 〈목포타임 - 트라이앵글 프로젝트 2015〉 목포대학교 창조관 도림갤러리 및 박물관, 목포
2014 〈아르스 악티바 2014_예술과 삶의 공동체〉 강릉시립미술관, 강릉
 〈풍경하다_Nowhere Land: 이자영, 임동승, 징싱곤 3인전〉 갤러리 3, 서울
 〈아티스트, 그 예술적 영혼의 초상〉 금보성 아트센터, 서울
2012 〈Passage〉 갤러리 자작나무, 서울
 〈피보다 아주 조금 무상한 아름다움〉 갤러리 소머리국밥, 양평
2011 〈Good Bye 2011, Hello 2012!: 임동승, 최수정 2인전〉 리씨갤러리, 서울
2010 〈야생사고〉 아트지오 갤러리, 서울
 〈잇다 2010 작가맵핑프로젝트〉 박수근미술관, 양구

2009	〈인사미술제: 한국의 팝아트〉백송화랑, 서울
	〈anima-animal, 함께 가는 길〉갤러리 소머리국밥, 양평
	〈트라이앵글 프로젝트 2009〉박수근미술관, 양구
2007	〈In Between〉주독 대한민국대사관 한국문화원 갤러리, Berlin, Germany
	〈Fremdgehen〉Galerie im Volkspark, Halle, Germany

작품 소장

국립현대미술관(2013 미술은행)

서울시 송파구 마천로 345
이메일: kyasyarin@hanmail.net

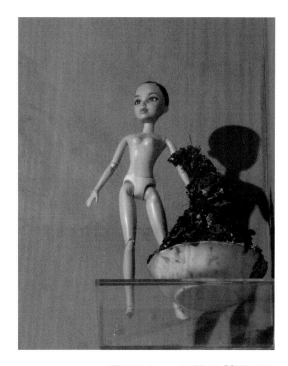

페르소나 2 Persona 2 가변크기 혼합재료 2020

Lim, Dong Seung

2009 M.F.A. Seoul National University College of Fine Arts

2004 B.F.A. Seoul National University College of Fine Arts

2001 B.A. Seoul National University College of Humanities

Exhibition(solo)

2020 <TRANS> Art Space 3, Seoul, Korea

2016 <Temptation Duel/Thinkers in Ruins> Gallery 3, Seoul, Korea

2015 <Nirvana of Mr. Sebastian> Gallery Shingyo, Seoul, Korea

2013 <On Familiar Things> LeeC Gallery, Seoul, Korea

2009 <Positive Paintings> The 2nd Exhibition Hall in Park Soo-keun Museum, Yanggu, Korea

Exhibition(group, selected)

2019 <Sound Hold-the 3rd> DOS Gallery, Seoul, Korea

 <Lim Dongseung/Na Jeomsoo: Art Space 3> Art Central 2019, Hong Kong

2018 <Little Revolution> Gallery Baesan, Seoul, Korea

2017 <Postmodern Real> Museum of Art, Seoul National University, Korea

 <Sound Hold-the First> KISS GALLERY, Seoul, Korea

 <Two Sides of Landscape> Nook Gallery, Seoul, Korea

 <Sound Hold-holding out> Gallery Sobab, Yangpyeong, Korea

2016 <CONNECT> JARFO Kyoto Gallery, Kyoto, Japan

 <Halartec meets Jebiri > Gallery Sobab, Yangpyeong, Korea

2015 <8 views of Yangcheon and Gyeomjae> Gyeomjae Jeongseon Museum, Seoul, Korea

 <Mokpo Times> Mokpo National University, Mokpo, Korea

Collection

2013 Art Bank, National Museum of Modern and Contemporary Art, Korea

Address: Macheonro 345, Songpagu, Seoul, Korea(south)

E-mail: kyasyarin@hanmail.net

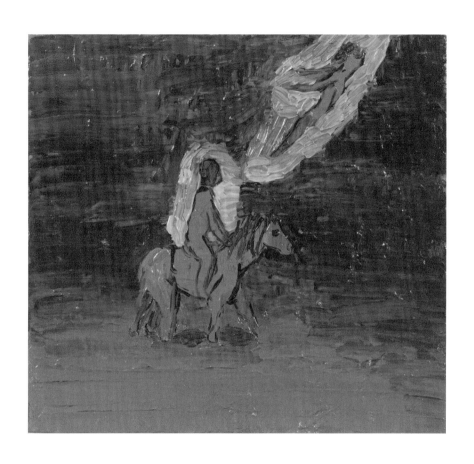

어린시절의 환상 Fantasy in Childhood 38×41cm oil on linen 2019

임동승
TRANS
아트스페이스3 #5

2020년 4월 2일 초판 1쇄 발행

지 은 이 아트스페이스3
펴 낸 이 조동욱
기 획 아트스페이스3
펴 낸 곳 헥사곤 Hexagon Publishing Co.
등 록 제 2018-000011호 (2010. 7. 13)
주 소 경기도 성남시 분당구 성남대로 51, 270
전 화 010-7216-0058 | 010-3245-0008
팩 스 0303-3444-0089
이 메 일 joy@hexagonbook.com
웹사이트 www.hexagonbook.com

ⓒ 아트스페이스3 2020 Printed in Seoul, KOREA

 ISBN 979-11-89688-30-1 04650
 ISBN 979-11-89688-03-5 (세트)

이 도서의 국립중앙도서관 출판예정도서목록(CIP)은 서지정보유통지원시스템 홈페이지(http://seoji.nl.go.kr)와 국가자
료종합목록 구축시스템(http://kolis-net.nl.go.kr)에서 이용하실 수 있습니다. (CIP제어번호 : CIP2020012603)